当代水墨画 唯美新视界

海峡出版发行集团 THE STRAITS PUBLISHING & DISTRIBUTING GROUP | 福建美术出版社 FUJIAN FINE ARTS PUBLISHING HOUSE

成军

水墨人物画精品集
An Ink Figure Painting Collection of CHENG JUN

成 军绘

海峡出版发行集团 THE STRAITS PUBLISHING & DISTRIBUTING GROUP | 福建美术出版社 FUJIAN FINE ARTS PUBLISHING HOUSE

成 军

字林桐，水墨艺术家，70后实力派青年画家代表之一。1971年出生于江苏淮安。号煮石斋主人。

毕业于中国美术学院、南京艺术学院，山水画专业硕士，导师张友宪教授。中国美术学院尉晓榕工作室访问学者、丽水学院中国青瓷研究院客座教授、浙江画院研究员。现工作生活在杭州、南京。

艺术轨迹

2017年"墨印成双——李双阳、成军双个展"、2017年入编《中国山水画百家》、《美术报》、2017年第四届"徐悲鸿奖"中国画提名展、2016年"觅境"成军中国画个展（上海）、"众生"成军台北个展（台北）、"他山"成军中国画个展（杭州）、"以心接物"走进学院高校青年教师艺术邀请展（国家画院美术馆）、"最美杭州"浙江中国画邀请展（杭州）、"造境"成军中国画个展（杭州）、"聚怀逸兴"秦淮七友书画展（安徽、南京）、"聚江南"中国青年艺术家邀请展（苏州）、"广陵散怀"秦淮七友书画展（扬州、南京）、2015年"悲鸿精神"全国中国画大展·优秀奖（最高奖）（中国美协）、立夏·写逸——中国画三家邀请展（杭州）、秦淮七友——书画扇面巡回展（南京、马鞍山、淮安、苏州）、2013年青年艺术家推介展（上海）、2012年回望董其昌——中国山水画学术研究邀请展（北京炎黄艺术馆）、2011年八家书法邀请展（天台）、2009年全国中国画名家提名展（上海）、2006年浙江中国画大展·铜奖、最具投资潜力浙派画家（浙报传媒）、第五届全浙书法大展、2000年全浙第二届中青年花鸟画展、2000-2002年中日第二回人与自然画展、中日第三回人与自然画展·佳作奖、第二回中韩水墨大展·银奖、当代中国画家七人展（扬州）、翰墨散怀四人展、全国大学生艺术节·优秀奖、1999-2006年浙江省第四届花鸟画展、浙江省第六届花鸟画展、浙江省第七届花鸟画展·优秀奖。

出版《翰墨散怀》、河南美术出版社《中国当代名家山水卷》、古吴轩出版社《当代艺术家工作室——成军卷》《湖山入怀——成军作品集》《秦淮七友书画作品集》等。

心性：成军的水墨表达

在当代 70 后的艺术家里，成军以其扎实的传统笔墨驾驭能力、新颖独特的图式表现越来越受到艺术机构的密切关注，观其近几年的创作，凸显出迥异于他者的个人面貌，这是一个艺术家走向成熟的标志。2017 年 5 月，在南京宣和美术馆举办个展，这是他在水墨重镇——南京举办的一次重要展览。南京和杭州两地的求学经历对他有何影响，"笔墨"如何与当下产生联系，近几年的创作心境和心得是怎样的，带着这些问题，我们与成军在南京宣和美术馆进行了一次对话。

赵丹琳：艺术史硕士、宣和美术馆策展人
成　军：当代水墨艺术家

赵丹琳：您 90 年代在中国美术学院求学，时隔多年后师从南京艺术学院张友宪先生攻读硕士学位，现在又在中国美术学院做尉晓榕的访问学者，请问这三段经历对您的创作分别有何影响？

成　军：我在中国美术学院读过两个专业，一个是视觉传达，与平面有关系，还有一个是中国画，学平面是迫于生计考虑，为了曲线救国，最终再回到所热爱的中国画上来。现在看来学过平面再学中国画，与纯粹学习中国画，在视野和看待问题的角度上，比如画面的图式和表现力方面，似乎有些优势。到南京艺术学院源于我的同学李金国建议，他觉得我在杭州待久了，应该改变环境到另外一个水墨重镇——南京来感受一下不一样的艺术氛围，也许会带来不一样的东西，我听从他的建议，于是报考了南京艺术学院。

我的导师张友宪先生是非常全面的画家，精于山水、花鸟、人物、书法各科，从先生学习拓宽了我的视野。南京的传统不会告诉你怎么画，他会告诉你画面怎么样表现更完善，而杭州重视传统的笔墨训练，在这一点上两个地方不太一样。毕业后回到杭州，跟随尉晓榕先生学习，他认为我擅长在画面里造境，建议我往这个方向继续走，并希望我能够把其他学的东西，比如将设计融合进去，这也是我目前所探索的。

赵丹琳：您觉得杭州和南京两个地方看待水墨有何不同？您在两边分别学到什么？

成 军：各取所需。中国美院很注重传统，取法的经典，笔笔要有出处，南京的思路比较开放，要求你随着心性去寻找喜欢的东西，这两点不矛盾。南艺更崇尚你想要什么，从经典作品里面找到与自己心性相契合的东西，这点值得学习。杭州要求笔墨这块必须过关，只有根基打得扎实，才能走的更远，这是两所学校不一样的地方。还有一点很有意思，在对传统的认识上，包括对古代名家的鉴赏、认识和取法上，南京的画家更注重从自我的理解上取法，而中国美院有一条完整的教学系统，会告诉学生怎么去取法，所以，南京画家的作品，一百人有一百人的面貌。这里面没有谁好谁差，最重要的是你的作品是否能够打动人，艺术家是否能准确地表达自己。

赵丹琳：您作品中的视觉经验来源是哪里，我看过您写的文章，里面特别强调敦煌壁画、版画、剪纸和皮影戏对您的影响，还有书法训练对提高线条质量的作用，具体谈一下。

成 军：书法作为中国美学的基础，是中国人独特的文化基因，也是中国画的根本，它是抽象艺术，缺少有质量的线条，就像人缺少骨骼，只有肉，无法站立，画面不耐品，光看到一个大感觉，比如色调和气氛的营造，但时间长了，能够让人慢慢品味的东西越来越少。所以我特别注重中国画最基本的东西——线，我花了几年时间，专门在中国美院陈大中工作室学习书法，今年开始学习篆刻，学的目的并不是为了成为书法家或者篆刻家，是因为中国的艺术是相通的，线条对我作品的表现力有帮助，包括篆刻的线条，空间的布白，对我绘画整体的经营位置，也是非常有帮助的。

其他门类，包括提到的版画、皮影戏，这都是中国传统的艺术形式，很朴素，比如皮影戏在驴皮上涂色的不均匀，会形成像敦煌壁画那样比较斑驳的色块和虚虚实实的线条，又有点儿像水印木刻套不准色而形成的空间错位，我蛮喜欢这种感觉，色彩的斑斓，很自然，没有刻意的痕迹，就像我现在画的残荷系列，用的就是书法"屋漏痕"的线条，会自然地渗开。中国人的审美讲究内美，是内敛、隐让，如同国人喜欢古玩上的包浆，那就是历史，已经褪去原来的颜色；又比如敦煌壁画，刚画出来的时候肯定不好看，颜色非常鲜艳，随着岁月流逝，斑驳了，有些白的颜色，反铅了，变为黑色了，整体感加强了，鲜艳的颜色剥落了，形成一种灰调子的色彩，这种色彩就是我所追求的悠远的、宁静的，有历史感的，有岁月感的东西。

赵丹琳：石涛和傅抱石先生，都主张"笔墨当随时代"，您对这个问题是怎么看？

成 军：中国画追求至静至远，追求人与自然的和谐共生，笔墨是中国画特有的"文化密码"，是中国绘画的精神。我认为的"笔墨当随时代"是随自然，如何与这个时代有所联系，用鲜活的笔墨去表达你所感悟到的东西，而不是按照画谱里的程式重复他人。

赵丹琳：我们现在共同面对的已经不单单是"笔墨"层面的问题了，而是如何在当下语境中谈水墨，水墨如何适应当下的语言表达，如何符合当下的审美，对此您如何应对？

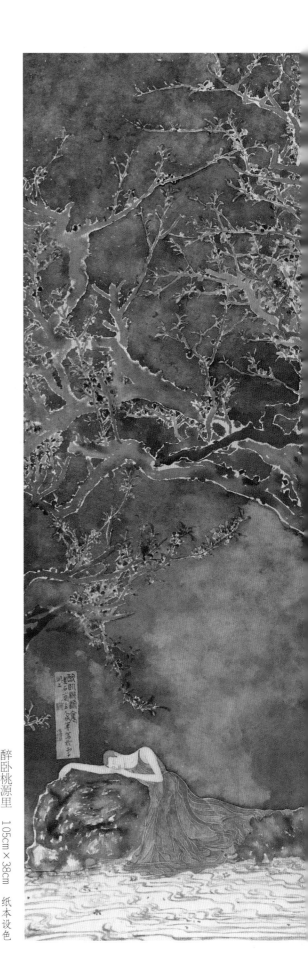

醉卧桃源里 105cm×38cm 纸本设色

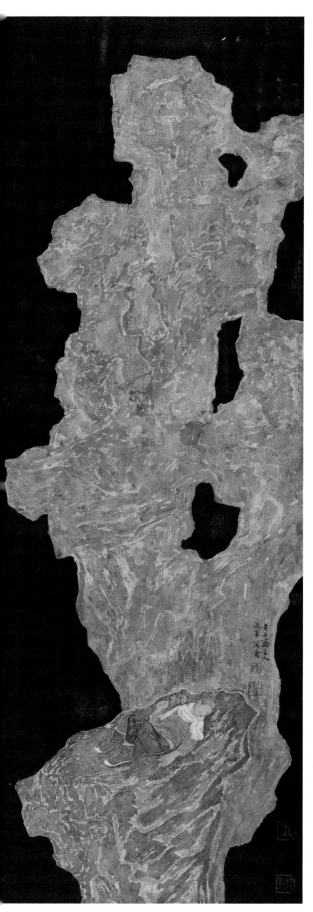

待
105cm × 38cm
纸本设色

成　军：我们所处的时代变了，人的审美也在变化，现在的生活节奏加快，居室的空间也改变了，过去居住空间采光比较暗，但现在的居住空间非常明亮，房子的层高也有限，在这样的空间里面，当你去细细品味一件作品的时候，视距很近，跟古人是不一样的，感受也不一样，所以作品如何在现代居室空间陈设，如何与环境相协调，这是很多当下的艺术家需要考虑的。

谢赫在《古画品录》早就说过："迹有巧拙，艺无古今。"艺术没有新和旧，每个时代都有其自身的发展规律。再者，东西方文化各有优势，不能二元对立，怎么去借鉴，怎么消化，最后变为自己的东西，这是当代水墨艺术家都在思考的问题，就像凡·高借鉴日本的浮世绘，黄宾虹借鉴印象派，我也喜欢印象派的作品，当代的我喜欢大卫霍克尼。在我的作品里，很多元素都存在，我没有刻意去学谁，看到有感触的就会记在心里，指不定哪一天就从画面里流露出来，我也喜欢各种门类的艺术，个人觉得艺术家学应该开拓视野，学习的东西应该杂一点，因为各种艺术当你打通的时候，艺术规律都是相通的，可以相互借鉴学习，图式构成、色彩配比以及新材料的运用上都值得研究，都可以拿来用，只要画面里传达出来气息是干净的就行。

赵丹琳：这两年画一些图像与自己的心境有何关系？

成　军：艺术作品就是表达艺术家的心性，宋词的凄美婉约是我骨子里喜欢的东西，我现在画水墨山水系列和禅意人物系列，追求凄美，所以画残荷，画孤马，就如同艺术家在艺术道路上孤独前行，外人不理解，画，其实是画自己。最近画了一些水墨山水，追求一种平淡隽永，静穆幽深之境，灰调子，物像在清晰、模糊间转换，我一开始的笔线非常清晰，后来层层叠加，就给模糊掉了，进入一种混沌的状态。

赵丹琳：艺术家不可能完全脱离市场，您如何看待市场？

成　军：市场是双刃剑，我做不到一味地迎合市场，艺术家不能为市场所累，无论从事何种艺术，最重要的还是心性的表达，水墨就是我心性的表达方式，要对得起自己的作品、对得起自己的心性。对我来说，生活只要过得去，就不需要这么拼命，不然会把心弄得很浮躁，我出不了这么多作品，所以还是慢慢地由心而动把画画好。

赵丹琳：所以您对目前的状态是比较满意的。

成　军：对，目前很多活动我尽量不参加，现在最宝贵的是时间成本，我每天都像上班一样把自己关在工作室，晚上我就看看书，这样能够保证每天都在创作，我给自己的要求是每段时间解决一个问题，比如今年我学篆刻，其他东西我暂时放放，精力有限。我总觉得自己如履薄冰，艺术家必须要有危机感，不学习就会退步，做艺术家很艰苦，我喜欢我就会逐渐陶冶自我，尽力做到心与水墨的统一。

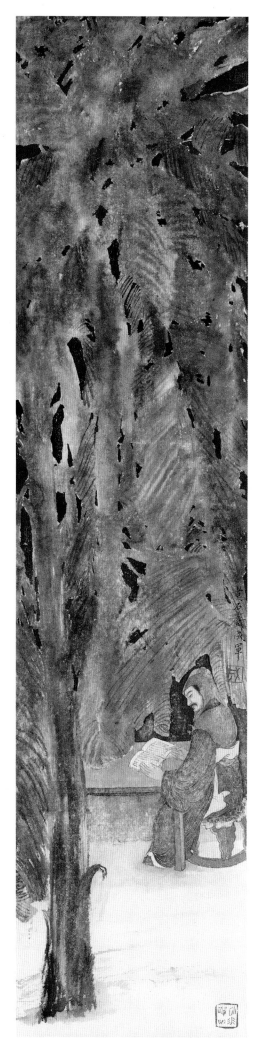

蕉阴　19cm×72cm　纸本设色

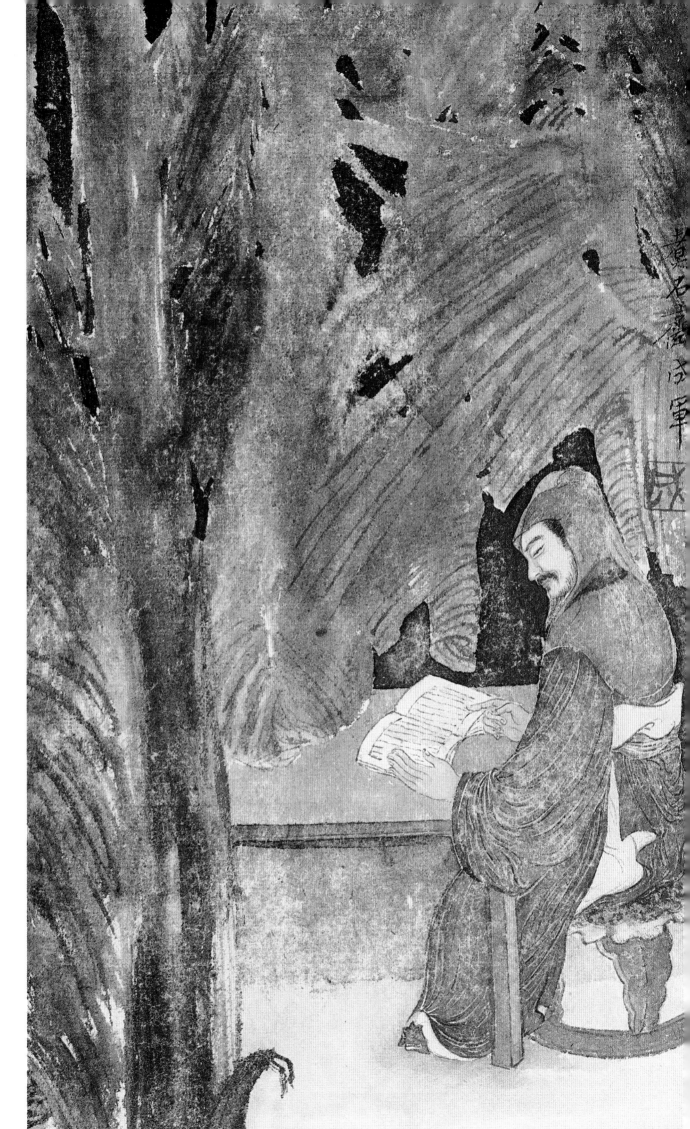

原大局部

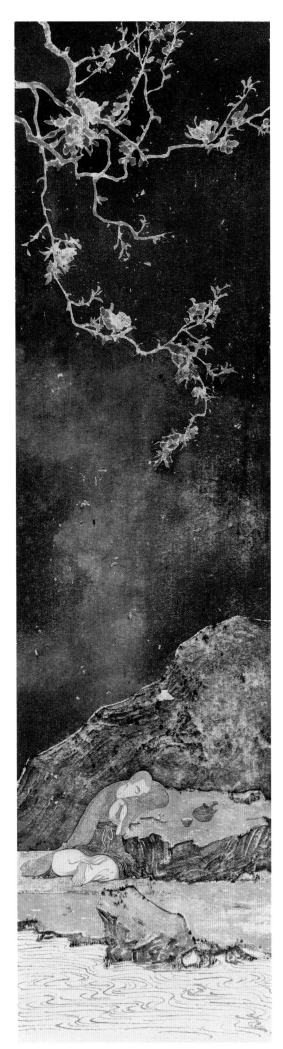

醉花荫　19cm×72cm　纸本设色

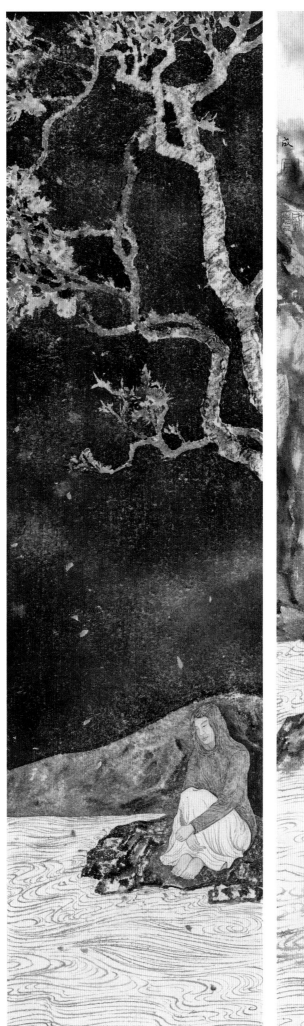

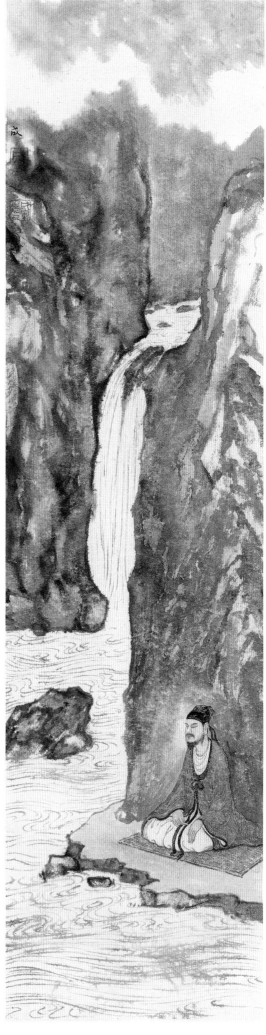

云水　19cm×72cm　纸本设色

春水　19cm×72cm　纸本设色

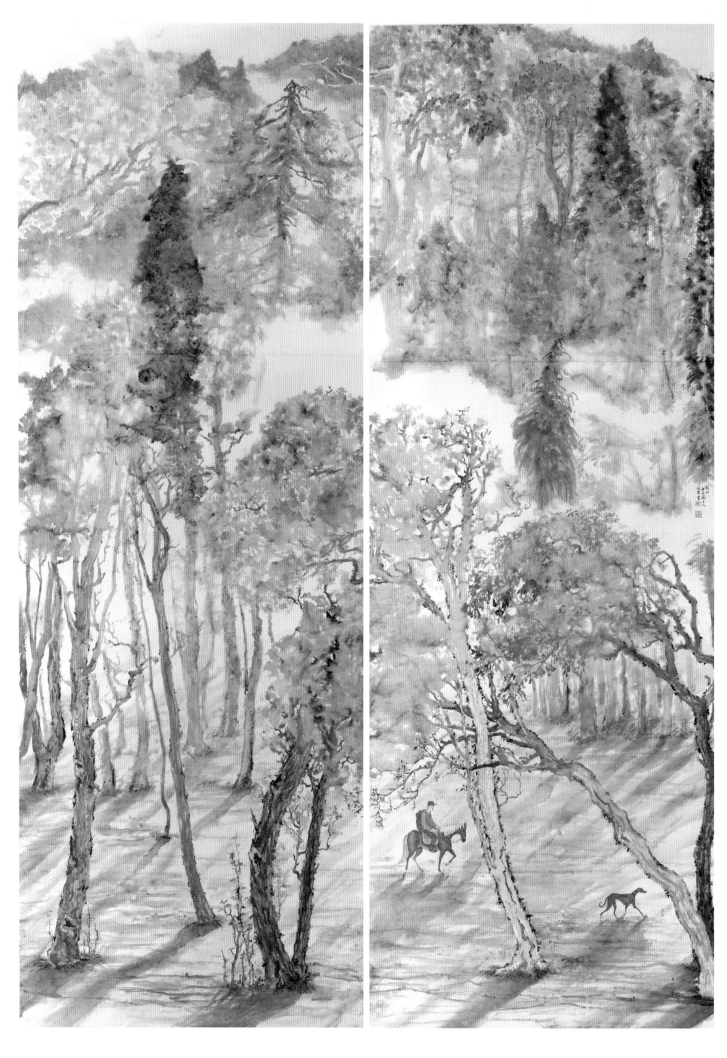

巡山　270cm×190cm　纸本设色

我这一阶段的创作追求

文 / 成军

艺术创作由于每个艺术家的社会背景、生活阅历、世界观、价值观、笔墨修养等差异化，作品呈现的格调也不尽相同。

几千年来，吾国先贤为我们民族留下了许多宝贵的精神财富。中国传统绘画——国画，东方的哲思和其独特表现手法，在世界美术史上占有重要地位。其中山水、花鸟、人物、翎毛、走兽、博古等门类划分之细致让世人叹为观止。不管如何分类，中国画的基本语言就是笔墨，笔立骨骼墨润肌肤。墨色的枯湿浓淡，线质的强弱对比、虚实转换、枯润变化产生千变万化的视觉感受。如何才能从容地牵着线条走，研习书法是良药。中国画强调"骨法用笔"，骨不立肉何附。所以书法训练对提高线条的质量和作品的格调大有益处，才能产生生动的意象佳构。

我认为要出好作品，贵在真诚，怀有一颗虔诚的心。注重自己的感受，从大自然和生活中的点点滴滴处寻找创作的灵感；要有继承和发扬本民族优秀文化的使命感。

多年来，我通过对传统笔墨技法系统训练和积累，面临着如何将所学转换为创作，如何从内心感受出发寻找自己的语言表达，表现自己的个性，而这种个性要到哪里去找呢？一方面要到自然和生活中去体悟，另一方面我选择在本民族优秀姊妹艺术中寻找，从外来艺术中汲取。近年来，我对敦煌壁画非常着迷，它们的形式语言和表现技巧丰富多彩，是我们取之不尽的艺术宝库。劲健的线条勾勒，丰富的色彩晕染，多变的表现形式深深地吸引着我。尤其是通过岁月的磨砺，当年鲜艳明丽的色彩变得暗淡、脱落、模糊，反而更加沉稳、调性统一，形成斑斑驳驳、朦朦胧胧、神神秘秘的美感。我在山水画中添加的点景人物就是借鉴敦煌壁画中人物的表现手法。兰叶描勾勒，秀劲、圆润，线条通过留白处理，留白的负形遵循书法的提、按、转、折笔法；渲染基本色为土红、赭石、花青、石青、石绿等敦煌壁画常用色；形体塑造上追求古意新调，追求婉约唯美的调性，融入对山川的情境，造心中诗意般的意境。在画面明度上我喜欢暗灰调，这与我借鉴版画、剪纸和皮影戏的表现手法有关联。版画作品经过刻板与拓印，显露出"刀味"和"木味"，产生出一种其他绘画形式所不能表现的强烈美感和形式感，特别是黑白对比强烈、色块平面处理、线面节奏变化等等；剪纸的边缘轮廓分明，形象的简练形神兼备；皮影戏由于材质的关系设色透明稳重，形象塑造高度概括，具有强烈的民族特色。

除此之外，我还留意东西方其他艺术表现形式，从中获取有益于我创作的表现技法，打开创作思路。只有这样才能使自己技法变得更丰盈，思路更开阔。

只有将生活与艺术的相互融合，内容与形式的和谐统一，精神与技巧的渗透关照，追求技道合一。继承和发扬传统，兼收并蓄，期待能寻找一条属于自己的创作之路。

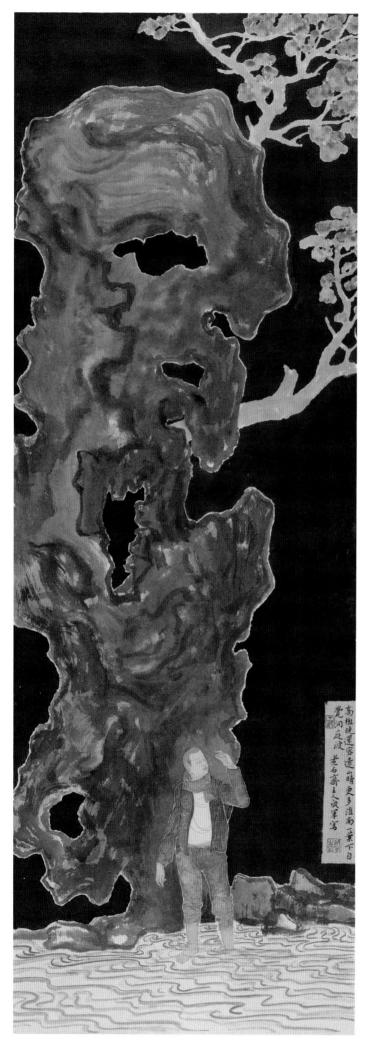

秋水　105cm×38cm　纸本设色

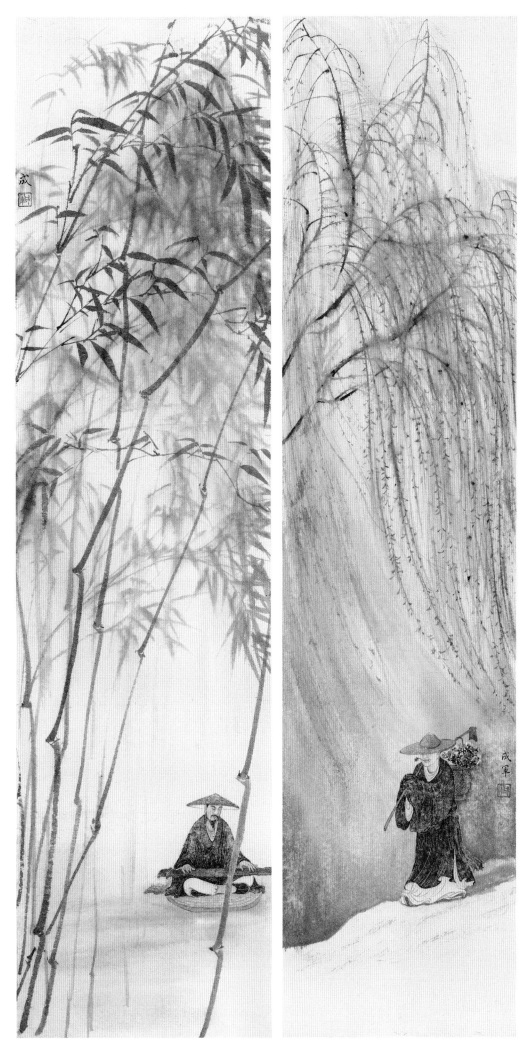

絮　19cm×72cm　纸本设色

弦　19cm×72cm　纸本设色

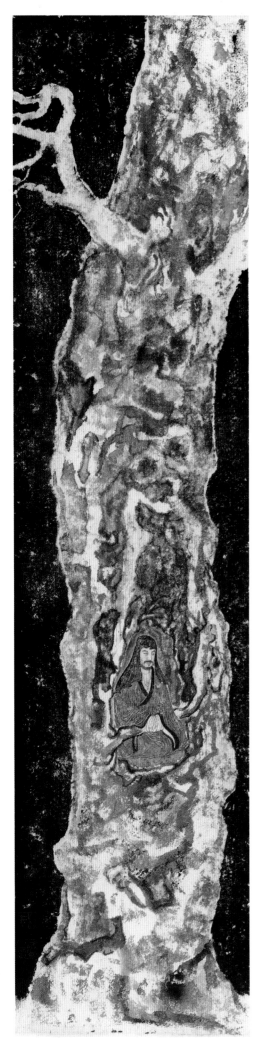

坐忘　19cm×72cm　纸本设色

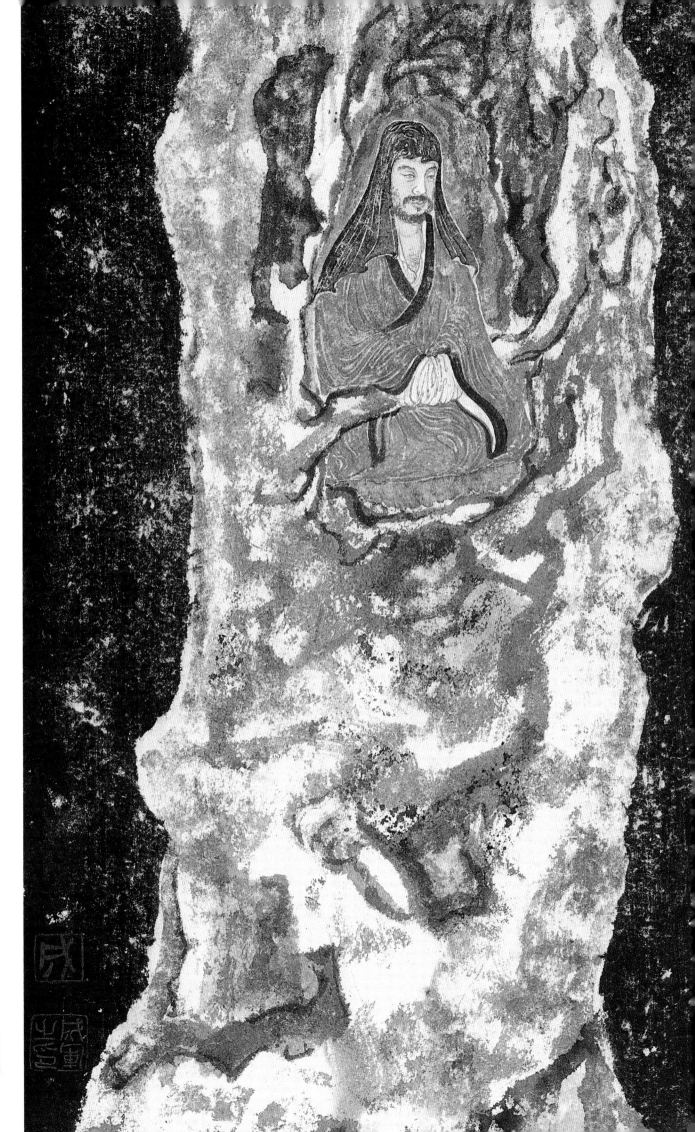

原大局部

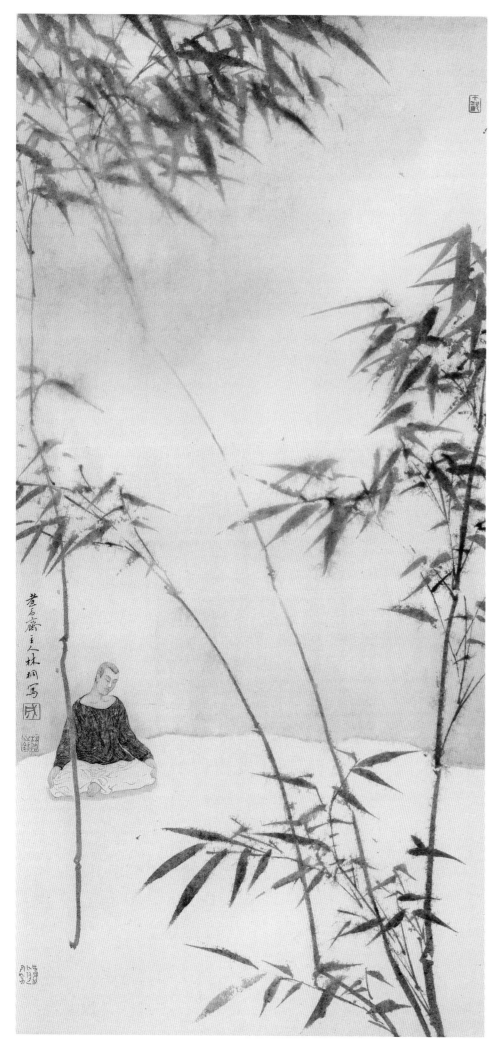

晓雾　35cm×72cm　纸本设色

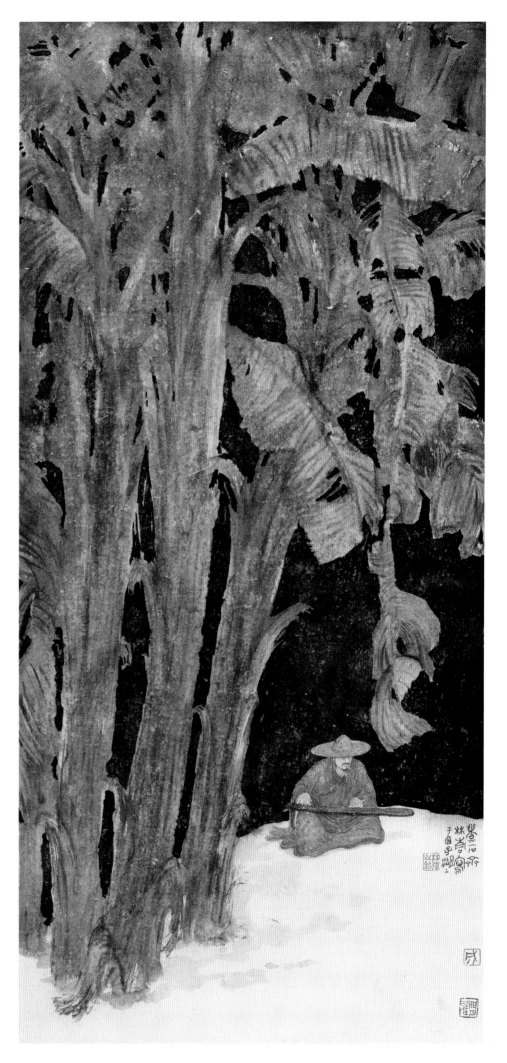

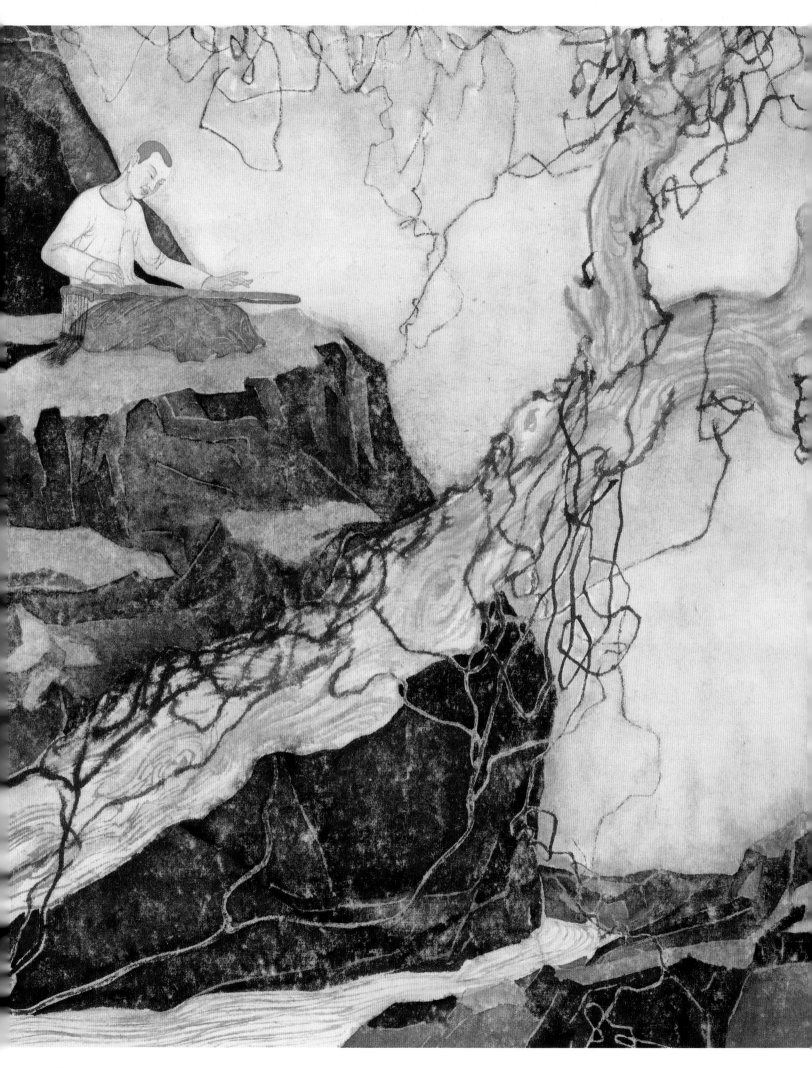

终南最佳处 禅诵出青霄 举木沉画屏 烟泛沈寒绡

因空图牛头诗一首者

石斋主人成军书于西子湖上

成军写

溪上　35cm×37cm　纸本设色

21

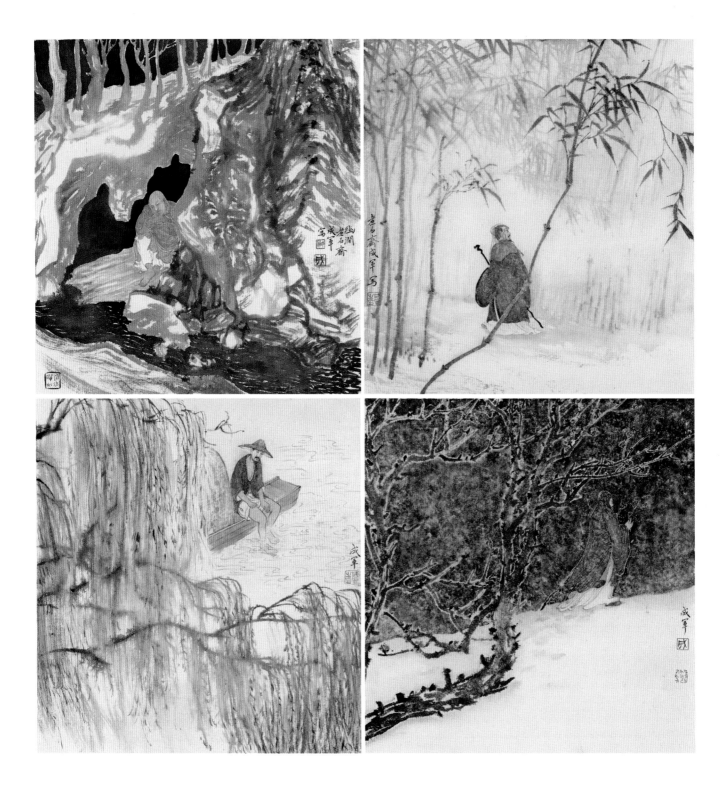

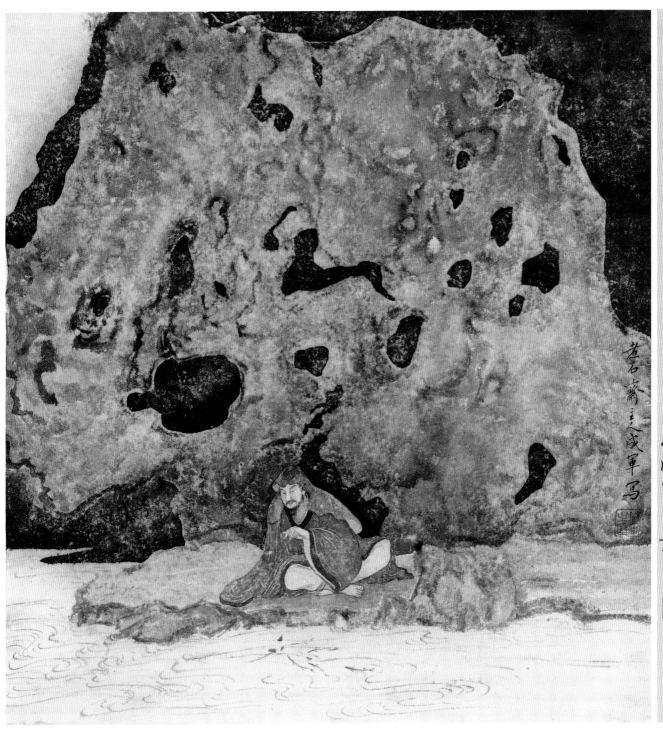

萬境万機侵寢息　一知一見畫消融　茶々兩頁全
無用坐到晨雞與暮鐘　石屋山居詩一首蒼石齋
主人戌年書

蒼石齋主人戌年寫

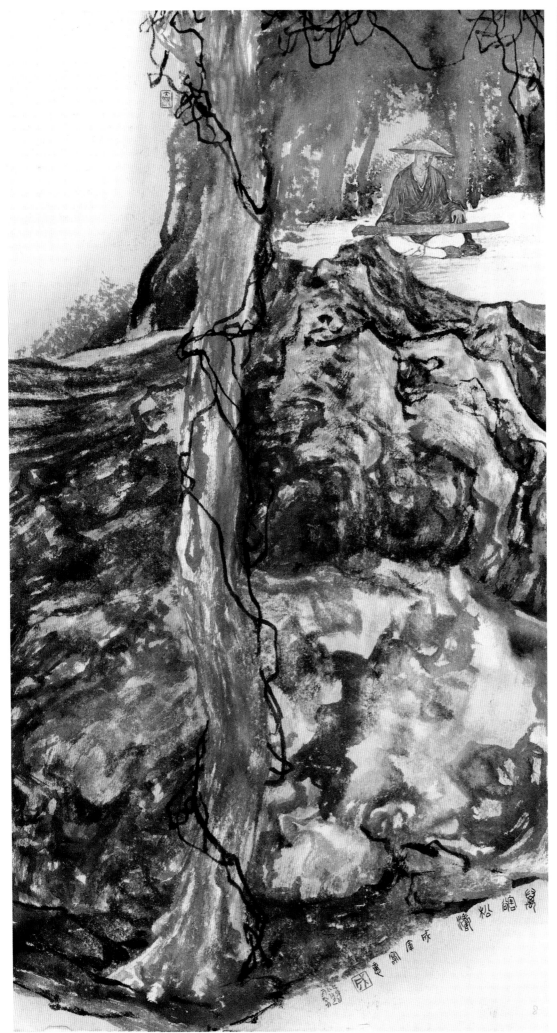

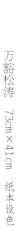

万壑松涛　73cm×41cm　纸本设色

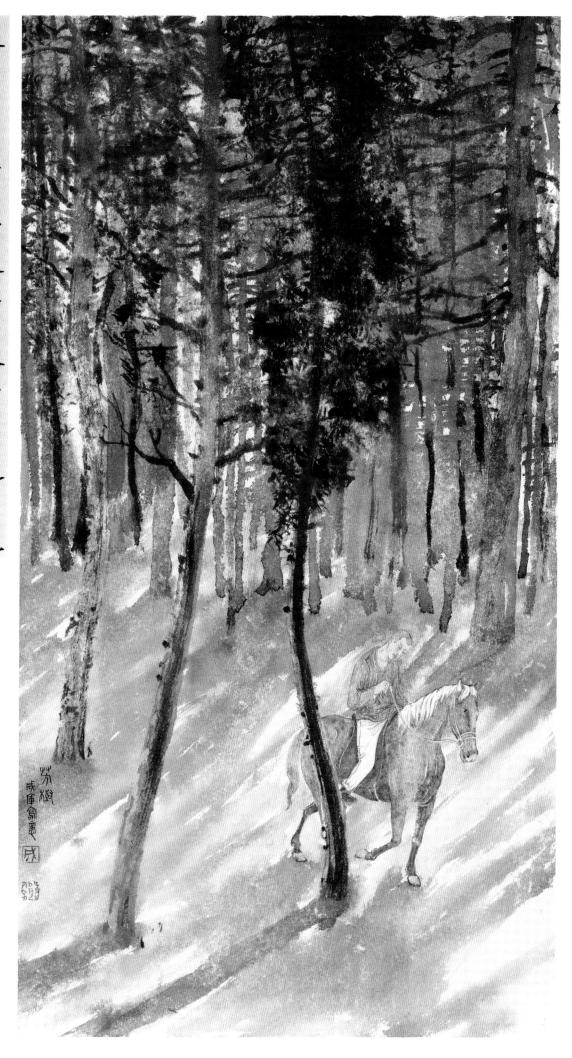

駿骨坎長洴奔
流洒络缨细纹连喷聚乱苕行绕
蹄紫水光蕊鞚上倒为新溜中摇
翻竹天地里
腾波龙种生
李世民咏坎为诗戌军书

芳树
73cm×41cm 纸本设色

25

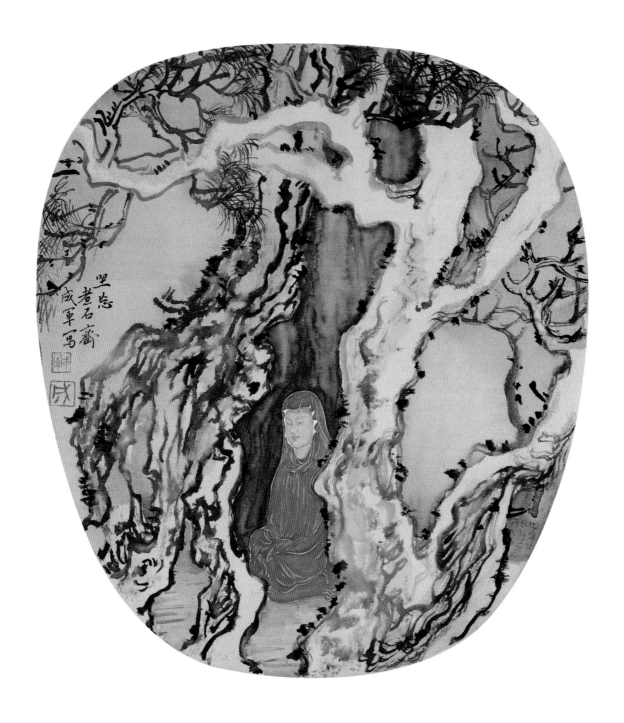

坐忘　约 33cm×35cm　绢本官扇

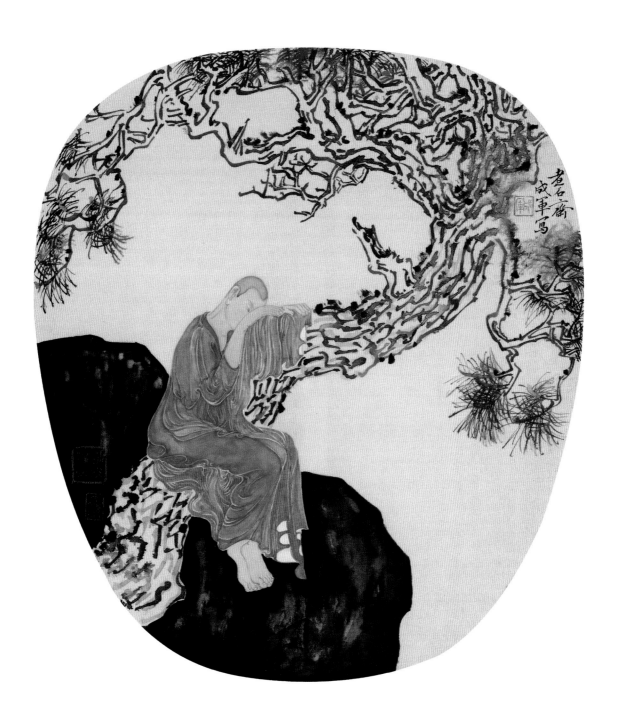

松阴　约 33cm×35cm　绢本宫扇

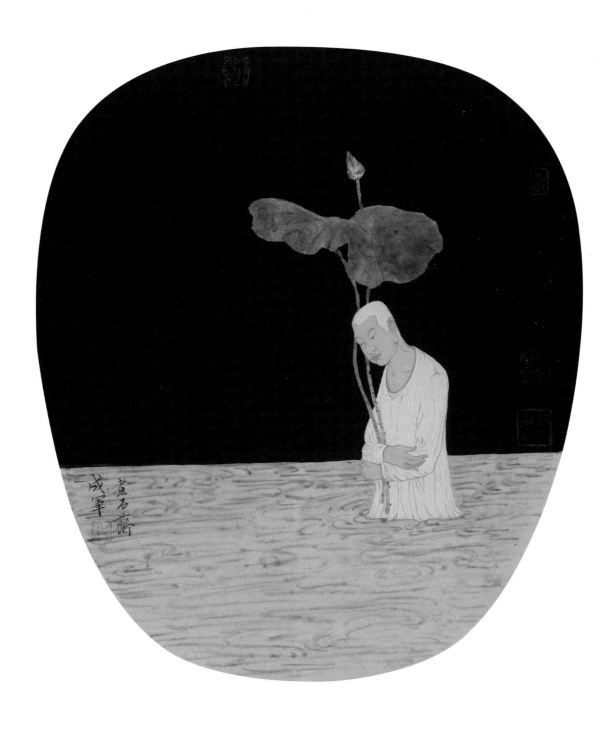

采莲 约 33cm×35cm 绢本宫扇

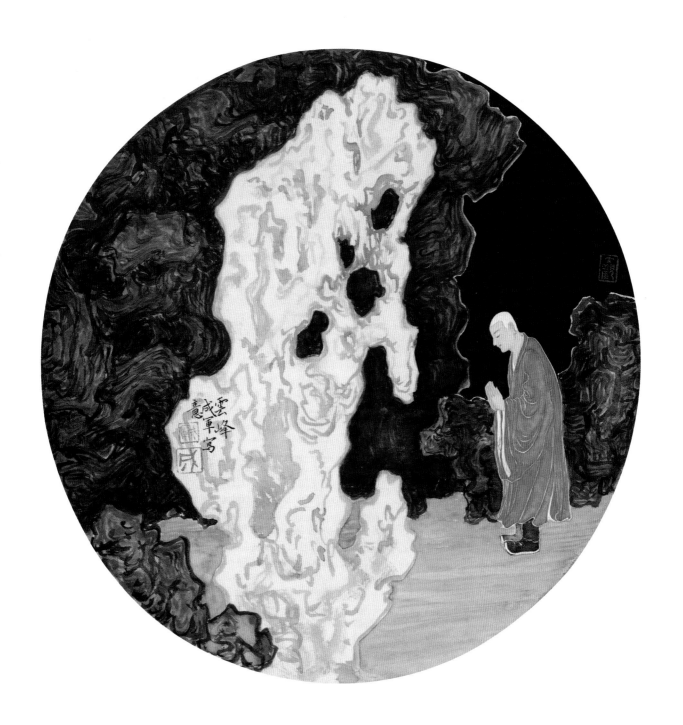

云峰　33cm×33cm　绢本官扇

初雪　37cm×70cm　纸本设色

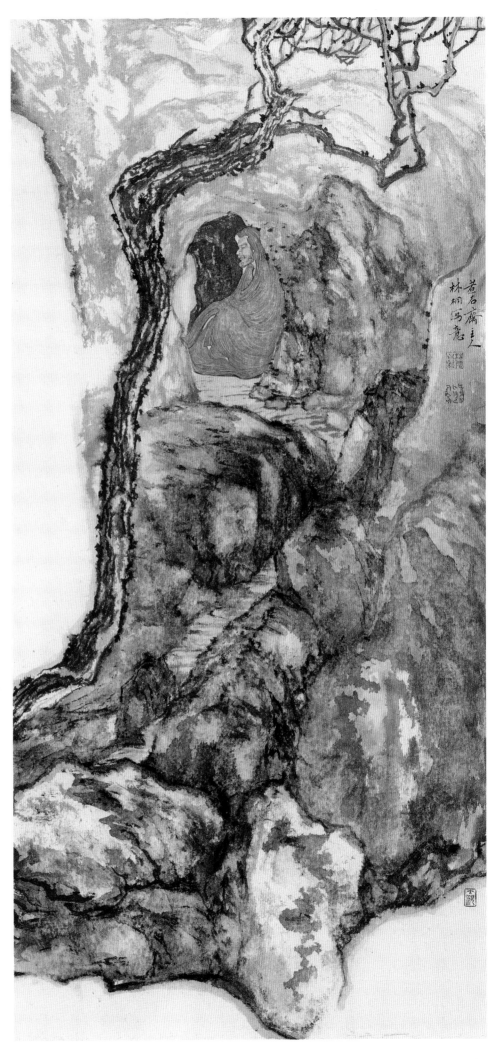

红衣罗汉　35cm×72cm　纸本设色

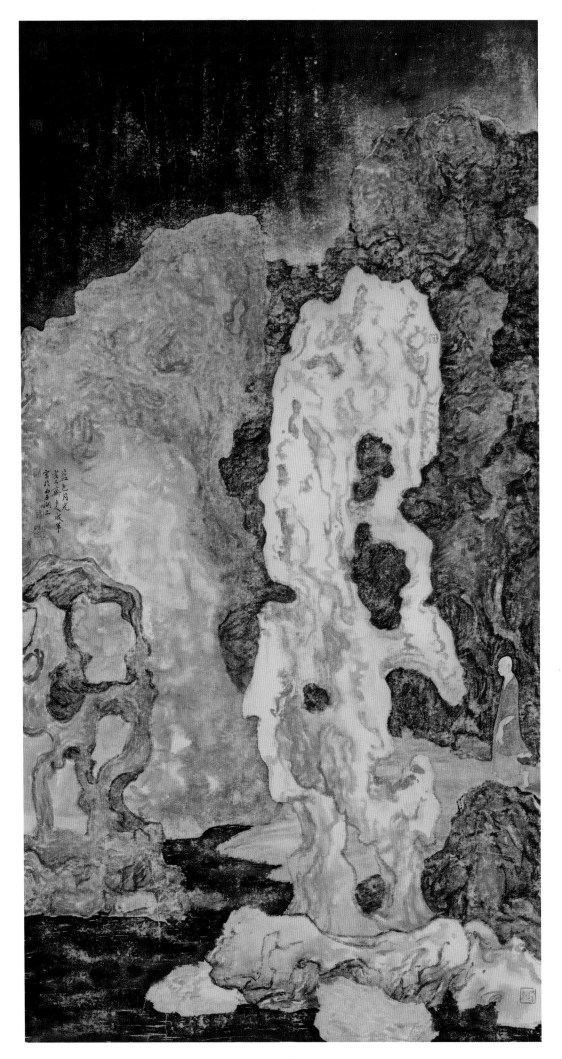

蓝色月光　72cm×140cm　纸本设色